LETTRES HISTORIQUES
A M. D***
SUR LA NOUVELLE COMEDIE ITALIENNE,

Dans lesquelles il est parlé du Caractere des Acteurs, des Pieces qu'on y represente, & des Avantures qui y arrivent: Avec la Reception du Sieur DOMINIQUE dans cette Trouppe, & son compliment aux Spectateurs.

TROISIE'ME LETTRE.

A PARIS,
Chez PIERRE PRAULT, sur le Quay de Gêvres, du côté du Pont au Change, au Paradis.

M. DCCXVIII.
AVEC PRIVILEGE DU ROY.

LETTRES HISTORIQUES
A Monsieur D***
Sur la nouvelle Comedie Italienne.

TROISIEME LETTRE.

ONSIEUR,

Vous me marquez souhaiter que dans la suite de mes Lettres je vous rapporte mon sentiment sur ce qui regarde la Commedie Italienne, sans m'amuser comme j'ai fait jusqu'à present, à ceux des autres; ils sont, dites-vous, si variés, que vous ne pouvez tabler sur aucun. J'accepte ce parti par complaisance, quelque embarrassant & onereux qu'il soit pour moy, & ainsi

vous m'en tiendrez compte, s'il vous plaît : je ne vous réponds pas que vous en soyez plus avancé, en ce que je ne suis point infaillible, mais au moins puis-je vous assurer que je n'agirai point par passion.

Je commence par vous dire, qu'il est constant que, pendant un certain temps, j'ai trouvé de l'éloignement entre nos nouveaux Comediens & le Public ; mais insensiblement nous nous en sommes approchés ; & pour peu qu'ils soient d'humeur à faire la moitié du chemin, en engageant nos Auteurs à composer pour eux des Pieces dans nôtre goût, je suis très-persuadé qu'ils pourront donner de la jalousie aux autres Theatres ; on m'a assuré qu'ils ont déja fait quelques démarches auprès d'un Auteur, qui a acquis autrefois de la réputation sur le Theatre Italien, & que celui ci leur a répondu qu'il ne pouvoit travailler pour eux, à moins que quelque Puissance Supérieure ne le lui ordonnât ; on espère qu'ils en

trouveront de moins difficiles. Revenons à nos Comediens, il faut convenir que ces Gens-là joüent en general, parfaitement bien la Comedie; car soit qu'ils parlent ou ne parlent pas, tant qu'on les voit sur la Scene ils sont toûjours en action, sans s'abandonner à des distractions qui n'ont aucun rapport à ce qu'on dit & à ce qu'ils doivent penser: défaut de plusieurs Acteurs & Actrices qu'on regarde comme excellents, à qui il arrive souvent qu'après qu'ils ont cessé de parler, ils ne prennent plus de part à tout ce qui se passe devant eux, & n'écoutent tout au plus que les derniers mots qui leur doivent servir de replique: conduite qui produit un très-mauvais effet, & qu'on ne peut reprocher à nos Comediens Italiens.

Vous vous resouviendrez que dans ma seconde Lettre, je vous ai dit que le Public souhaitoit que le fils du fameux Dominique fût reçû au nombre des Acteurs du nouveau Thea-

tre Italien, ce souhait vient d'être accompli; ainsi je ne crois pas pouvoir laisser passer cet évenement sans vous en dire quelque chose.

LELIO qui par ses talens & par une longue experience du Theatre a merité d'être à la tête de sa Troupe, est celui qui a le plus contribué à y faire entrer Dominique, en representant qu'il étoit necessaire d'avoir un Acteur qui pût dans le besoin remplacer le petit Arlequin en cas que celui-ci tombât malade; & que comme le Public desiroit de voir Dominique sur leur Theatre, il croyoit qu'on ne pouvoit mieux faire que de le choisir; ses remontrances ont eu lieu; Dominique a été reçû, & quelque chose qui en arrive, nous devons tenir compte à Lelio de sa bonne volonté.

Ce nouvel Acteur parut pour la premiere fois sur le Theatre de l'Hôtel de Bourgogne le 11e Octobre 1717. sous l'habit de Pierrot. Voici le compliment dont il regala le Public.

Compliment de Dominique le jour de son debut.

Messieurs,

La protection d'un Prince illustre, à qui j'ai maintenant l'honneur d'appartenir, & qui me place aujourd'hui dans sa Troupe, devroit par bien des raisons me rassurer sur mes craintes, & me faire entrer avec confiance sur ce Theatre ; mais comme c'est à sa seule bonté que je dois cet avantage, c'est à vous, Messieurs, à qui je viens demander grace.

Prest à joüir d'un bien & durable & solide,
De mortelles frayeurs je me sens accabler,
Ce n'est pas sans raison que je parois timide,
Vôtre bon goût me fait trembler.

Si j'embrasse un caractere qui ne m'est point familier, & dont le succès est incertain, n'imputez ma

metamorphose qu'à la justice que je rends avec tout le Public, au merite incomparable du gracieux Arlequin que vous honorés tous les jours de vos applaudissemens. Que de raisons pour m'allamer! le Spectateur peut me regarder ici comme un Acteur emprunté ; d'un autre côté, avec quels hommes suis-je associé? avec les meilleurs Sujets qui pouvoient venir d'Italie, avec des Comediens qui excellent à peindre les passions, qui font sur le champ des Scenes remplies de traits vifs & délicats, qui parlent avec autant d'élegance que de facilité, en un mot qui sçavent entrer si parfaitement dans les caracteres qu'ils representent, & si bien se concerter, qu'ils attachent jusqu'aux personnes qui ne les entendent point. Quels efforts, Messieurs, ne faut-il pas que je fasse pour me rendre digne d'être confondu avec de pareils Confreres? & d'avoir part aux loüanges que vous leur donnez : j'aspire pourtant

à ce bonheur, & s'il n'est pas au-dessus de mon travail & du desir ardent que j'ai de vous plaire, je me flate d'y parvenir. Hé quoy, Messieurs, né sur ce Theatre où mon Pere a contribué si longtemps à vos Plaisirs, me banirez-vous de ma chere Patrie, & me priverez-vous du seul heritage qu'il m'a laissé ; non, Messieurs, je ne sçaurois le croire ; docile aux leçons des Gens de goût, je m'y conformerai sans peine, trop heureux, si je puis réüssir à meriter vôtre indulgence.

Arbitre de ma destinée,
Enfin je m'abandonne à vous,
Oüi, dût-elle être infortunée,
Sans oser murmurer je recevrai vos coups,
A mes foibles talens si vous livrez la guerre,
Je n'entreprendrai point de repousser vos traits ;
Et quand je me verrai condamné du Parterre,
Je n'en appellerai jamais.

Ce compliment fut fort bien reçû, & lui attira un applaudissement universel. La suite ne répondit pas à un si beau commencement; mais il faut dire pour la justification de son Jeu qu'il representa dans une très-mauvaise Piece, sous un déguisement peu avantageux, & bien moins susceptible de Plaisant que celui d'Arlequin; en quoy on ne peut s'empêcher de l'accuser d'imprudence de s'être exposé dans un debut à joüer un si mauvais Rôle, & sous un tel habit. Je lui conseille, s'il veut réüssir, non seulement de choisir un autre caractere, mais encore de ne joüer que des Rôles étudiés, & non à l'impromptu; en joüant de tête & sur le champ il courra risque de dire bien des sottises & des pauvretés; quand un Acteur veut toûjours parler sur le Theatre sans préparation, s'il lui vient dans l'esprit de méchantes choses, il est reduit à la triste necessité de les dire, parce qu'il n'a pas le loisir d'en chercher de meilleures.

Dominique en parlant François n'aura pas l'avantage qu'il auroit s'il parloit une Langue moins connuë; je veux dire, que ces mêmes sottises, ces expressions basses & communes dont il s'est servi le jour de son debut, & qui lui ont fait du tort, auroient passé pour des saillies fines & délicates, s'il les avoit dites en Italien; nous en voyons tous les jours applaudir dans cete Langue, qu'on siffleroit même à la Foire, si elles étoient renduës en François. Une preuve de tout ce que j'avance à ce sujet, c'est que Lelio & Flaminia, qui sans contredit joignent à beaucoup d'esprit une longue habitude de parler sur le champ, ne plûrent point du tout, lorsque dans le prologue de la même Piece, ils voulurent hasarder de s'exprimer en nôtre Langue.

A propos de Lelio, si l'habitude où est le Public de ne voir que du Comique sur le Theatre Italien, lui avoit pû permettre de goûter les Tragedies Italiennes, nous l'aurions

assurément vû dans toute la force de son Jeu, les Rôles qu'il a joüés dans Samson, la vie est un songe & dans quelques-autres, nous ont prouvé que ce n'étoit pas sans raison, qu'il vouloit introduire sur son Theatre ce genre de Piece; il reste à sçavoir si le plaisir qu'il y auroit pû faire, nous eut dédommagé de celui que nous fait Arlequin dans les Pieces Comiques. Pendant que je suis sur le chapitre de Lelio, je vous dirai que depuis que les partisans exaggerateurs du merite de cet Acteur se taisent, & qu'ils ne le mettent plus comme ils ont fait au-dessus de tous les Acteurs passés, presens & à venir, le Public lui rend plus de justice qu'il ne faisoit, quand il sembloit qu'on vouloit le forcer à donner ses suffrages; & ainsi cette liberté de sentiment lui étant entierement favorable, l'on convient que c'est un grand Comedien, & si l'on ne le met pas au-dessus de bien d'autres, du moins le met-on en paralelle à ce

qu'il y a de meilleur ; & cela doit, à mon avis, lui faire plus de plaisir que les loüanges outrées que lui ont donné certaines personnes. Disons presentement un mot des autres Acteurs.

MARIO est un joli Comedien, la Langue & les manieres Françoises lui sont assez familieres, ce qui ne contribuë pas peu à le rendre agréable aux Spectateurs ; l'habit de femme lui est fort avantageux, il y paroît avec des graces qu'on trouve rarement dans un homme quand il est sous ce déguisement.

Quoique je vous aye souvent parlé du merite du petit Arlequin, je ne puis m'empêcher de vous dire encore que l'on découvre tous les jours en lui de nouvelles perfections ; cela est si vrai, que quand il joüe plusieurs fois une même Piece, il semble que ce soit un nouvel Acteur ; on auroit grand tort d'accuser celui-là de se repeter ; je voudrois seulement qu'il attendît que la Langue Françoise lui

fût familiere, avant que de s'en servir.

Le portrait que j'ai fait de Pantalon dans ma premiere Lettre me paroît juste, j'ajoûterai seulement ici que c'est un excellent Pantomine, & bien lui en prend ; car si son geste ne suppléoit pas au défaut de son jargon, il seroit tout-à-fait inintelligible à ceux qui ne possedent pas parfaitement l'Italien, j'entends même le Venitien.

Il me semble vous avoir prédit que le Docteur pourroit dans la suite se faire quelque réputation, ma prédiction est accomplie, il est en assez bonne passe dans l'esprit du Public, & je crois qu'il n'en demeurera pas là.

SCAPIN est toûjours dans la Troupe aussi-bien que Scaramouche, quoique le bruit ait couru il y a quelque temps que ce dernier retournoit dans son Païs.

FLAMINIA n'est point engraissée, sa voix ne s'est point adoucie, son air imperieux subsiste aussi-bien

que sa volubilité de Langue, & malgré tout cela, c'est une très-bonne Actrice, & telle que j'en sçai peu qui lui soient comparables, jugez de ce que ce seroit si elle n'avoit pas les défauts dont je viens de parler; quand je me represente que tout ce qu'elle prononce sur le Theatre est dit sans preparation, je regarde cela comme une chose fort étonnante, par rapport à l'arrangement & à l'esprit que j'y trouve.

Silvia augmente tous les jours en agrémens, de sorte qu'elle est regardée comme une des plus gracieuses Comediennes qu'il y ait, elle est du moins aussi charmante en homme que Mario est agréable en femme.

Les vivacités de Violette lui attirent souvent des applaudissemens; ce qui fait voir que la vivacité n'est pas une des parties la moins souhaitable dans un Acteur; je lui ai vû joüer quelques Scenes inimitables dans ce genre avec le petit Arlequin son mari.

Voilà tout ce que j'ai à vous dire pour le present sur ce qui regarde la Troupe Italienne: passons à d'autres choses.

Comme je vous ai promis de vous toucher quelque chose touchant les Spectacles de la Foire, je vais vous tenir parole. Il n'y en avoit qu'un dans la derniere Foire de S. Laurent; Dominique qui est presentement dans la Troupe Italienne, en étoit le principal Acteur sous l'habit d'Arlequin, & une nommée Mademoiselle de Lisle la principale Actrice, sous le nom & l'habit de Colombine ou Olivette; je ne vous dirai rien des autres Acteurs, car ils n'en valent pas la peine.

Vous avez vû Dominique tant de fois, qu'il est inutile que je vous en fasse le portrait; à l'égard d'Olivette, voici selon moy ce que c'est, elle est plus petite que grande, assez jolie, & d'un embonpoint raisonnable, gracieuse dans tout ce qu'elle fait, vive & joüant avec noblesse & délicatesse;

délicatesse ; elle a de plus une fort belle voix, des cadences charmantes ; enfin cette Actrice semble meriter de monter sur un autre Theatre, ou du moins d'être mieux assortie.

Les Pieces des Foires sont des Comedies dans le goût de l'ancien Theatre Italien, excepté qu'elles se debitent sous le Chant des Vaudevilles anciens & nouveaux ; quand l'Auteur est assez heureux pour les bien placer, cela produit un fort plaisant effet, sur tout ceux à refrein, dont il resulte souvent des Epigrammes & des choses très-Comiques.

Ces Pieces sont ordinairement de trois Actes precedés d'un Prologue ; ces trois Actes ne forment quelquefois qu'une intrigue, quelquefois aussi ils en forment trois qui n'ont aucune relation les unes avec les autres ; chaque Acte est presque toûjours accompagné d'un divertissement de Danse & de Chants ; les

Pieces qu'on a joüées dans cette Foire étoient fort mauvaises, & n'ont été soûtenuës que par Dominique, Olivette, & les Divertissemens qui se sont trouvés très-jolis. L'Auteur de la Musique s'appelle Mr Gillier, grand Musicien, & qui a travaillé longtemps pour la Comedie Françoise & l'ancienne Comedie Italienne avec l'applaudissement des Connoisseurs ; il est accusé d'être un peu paresseux, le parti qu'il a pris semble autoriser cette accusation ; la verité est que soit paresse ou malice, il dérobe au Public des plaisirs plus solides & plus honorables pour lui, en negligeant de travailler pour le Theatre de l'Opera.

L'Auteur des Ballets est un nommé Mr Desmoulins l'aîné Danseur de l'Opera, très-habile dans son métier, & qui a donné des choses nouvelles, ingenieuses & gracieuses qui lui ont attiré de la réputation & en même temps des jaloux. Il est fâcheux que les Ouvrages de ces deux

Messieurs se trouvent souvent ensevelis dans de mauvaises Pieces.

Sans doute la perte que l'Entrepreneur des Jeux de la Foire a fait de Dominique, l'engagera à y suppléer par des Pieces mieux travaillées que n'étoient celles de la Foire derniere, & par consequent plus dignes d'avoir les honnestes gens pour Spectateurs; ainsi le Public gagnera d'un côté ce qu'il a perdu de l'autre : & comme la satisfaction de l'esprit est plus souhaitable que celle des yeux, je croi pouvoir dire que le profit sera plus grand que la perte. Il y a une chose à craindre & qui pourroit nous priver de cette sorte de Spectacle, c'est que comme les frais en sont fort considerables, il y a apparence que les Entrepreneurs s'y ruineront ; cependant c'est à qui en aura le privilege ; un seul l'a emporté à l'exclusion de tous autres, & a fait un bail fort long avec l'Opera moyennant trente-cinq mille livres par an, ce qui a fait dire qu'il avoit le privilege exclusif de se ruiner.

B ij

Je pousserois plus loin ce préambule si j'avois pour l'allonger à vous dire quelque chose d'interessant & digne de vôtre curiosité ; mais comme les sujets me manquent à cet égard, je vais passer au détail des Pieces qui ont été representées sur le Theatre Italien pendant les mois d'Aoust, Septembre, Octobre, Novembre & Decembre de l'année 1716. & pendant ceux de Janvier, Fevrier, Mars, Avril, Mai, Juin, Juillet, Aoust, Septembre & Octobre de l'année 1717. afin d'arriver plus promptement au courant, ainsi que vous & le Public semblent le souhaiter.

Comme il y a un grand nombre de ces Pieces qui ont été representées plusieurs fois, & dont j'ai parlé cidevant, je ne suivrai pas le même ordre que j'ai observé dans mes deux premieres Lettres ; je vous parlerai simplement des Pieces nouvelles, encore sera-ce de celles qui meriteront que je m'y arrête.

Je viens d'abord *à la Fille désobéissante* qui fut jouée le 12e Aoust 1716. sans m'arrêter à celles qui l'ont précedé, je ne vous parlerois pas même de celle-cy si je n'étois bien-aise de vous instruire d'un incident qui y scandalisa fort les Spectateurs, c'est que Flamina qui joüoit le Rôle de la Fille désobéissante y donna un soufflet à son prétendu Pere, les Spectateurs se revolterent à cette action; ce qui a fait que par la suite elle s'est bien donné de garde d'y tomber.

Le 20. du même mois fut joüé pour la premiere fois *Arlequin Astrologue, Enfant, Statuë & Perroquet*. Quoique cette Piece soit par elle-même veritablement mauvaise, cependant Arlequin par tous les déguisemens qu'il y prend pour rendre une Lettre à la Maîtresse de son Maître, la rend si agréable, qu'ils ont été assez heureux pour la representer plusieurs fois avec succès, tant il est vrai qu'un excellent Acteur peut faire lui seul un Spectacle amusant.

Le 23e. *Arlequin Courtisant, ou l'Ambition punie.* Je trouvai cette Piece mauvaise, quoiqu'on m'aſſûrât qu'elle étoit de Lelio.

Le 10e Septembre 1716. *les Equivoques de l'Amour.* Elle est tirée de l'Espagnol ; son succès fut mediocre ; on n'a pourtant pas laiſſé de la joüer de temps en temps, ainsi que plusieurs autres qui ne sont pas meilleures : concluez de là que le Public étant composé d'une infinité de goûts differents, la perfection n'est pas toûjours jointe aux choses qui lui plaisent.

Le 24e. *Lelio délirant par amour, & Arlequin Ecolier ignorant.* Voici en peu de mots ce que c'est. Lelio aimant avec passion Flaminia, & s'attendant de l'avoir pour femme, apprend qu'elle est aimée de son pere, & qu'il la veut épouser. Cette nouvelle le plonge dans un ſi grand chagrin, qu'il en devient fou. Le pere touché des extravagances de son fils, lui cede enfin Flaminia dans

un intervale de bon sens où il le trouve ; cette complaisance rend la raison à Lelio.

Le 4e Octobre 1716. *les quatre Arlequins.* Ce sont trois femmes qui aiment Arlequin ; leurs Amans s'en voyant méprisés, prennent la figure d'Arlequin, esperant de tromper leurs Maîtresses sous ce déguisement. Cette Piece fut assez mal reçûë, & ne meritoit pas un meilleur sort.

Le 5e. *La Veuve fidelle, ou le Soldat par vengeance.* En voici le sujet. Mario, après avoir appris à Scapin son Valet, qu'il aime Flaminia, & qu'en même temps il est au desespoir de ce qu'elle a épousé Lelio; il ajoûte qu'il a pris la resolution de se défaire de celui-ci : voici, dit-il, une " occasion favorable pour execu- " ter mon dessein ; Lelio est à pre- " ,, sent occupé au Jeu ; quand il sor- ,, tira, comme il sera nuit, tu pour- ,, ras sans aucun risque le tuer faci- ,, lement. ,, Scapin s'oppose vive-

ment à une si lâche entreprise ; mais enfin intimidé par les menaces de son Maître, il marque qu'il est disposé à lui obéïr ; Mario lui donne un Pistolet, & ensuite se retire dans un coin pour voir le succès de cet assassinat. Lelio sort du Jeu, & Scapin qui n'a point du tout la volonté de le tuer, tire son Pistolet en l'air. Lelio voyant qu'on en veut à sa vie, se jette par terre, & contrefait le mort : Mario s'en approche, & le croyant sans vie, il commande à Scapin de le jetter dans un Puy qui se trouve proche du lieu où ils sont ; ce qui est executé. Arlequin Valet de Lelio, qui au bruit du Pistolet avoit pris la fuite, va donner avis à Flaminia de ce qui est arrivé. Mario visite Flaminia, & après lui avoir fait des compliments de condoleance sur la mort de son mari, insensiblement il lui parle d'amour, & lui propose de l'épouser ; mais comme il s'en voit traité avec mépris, poussé par un desespoir aussi extravagant

extravagant que furieux, il lui dit que c'est lui qui a tué son mari, & qu'il est prest à pousser son ressentiment plus loin; Flaminia effrayée se retire, & forme le courageux dessein de venger la mort de son époux.

Cependant Lelio sort du Puy, avec la resolution de faire perir son Assassin avant que d'aller voir sa femme, afin de lui apprendre en même temps le crime & la punition. Mais d'un autre côté, suivant le conseil de Scapin, pour éviter les poursuites que Flaminia pourroit faire contre lui par les voyes de la Justice, leve une Compagnie de Soldats; Lelio s'étant déguisé vient s'enrôller dans cette Compagnie, Flaminia déguisée en homme en fait autant, & dans le moment témoigne à Mario qu'elle voudroit bien lui parler en particulier; il fait retirer tous les autres; alors elle lui dit qu'elle est le frere de Flaminia, & lui rend de la part de sa sœur prétenduë une Lettre, où on lui donne

C

un Rendez-vous hors de la Ville. Flaminia eſtant reſtée ſeule, ſe flate que Mario ne lui échapera pas, & qu'elle le tûëra à l'endroit du Rendez-vous ; cependant Silvia qui aime Mario, & qui a entendu ce que Flaminia ſe propoſe de faire, projette de ſe trouver au même lieu pour ſauver ſon Amant ; & Lelio qui ſçait auſſi que ſon Ennemi doit ſe rendre à un endroit hors de la Ville, projette pareillement de ſe trouver au même lieu, le croyant commode pour y tirer la vengeance qu'il s'eſt propoſée : s'y étant donc tous trouvés, & Flaminia étant ſur le point de percer Mario, elle voit venir ſon mari, & le reconnoît ; & comme c'étoit à ſa mort qu'elle vouloit ſacrifier Mario, elle ceſſe d'en vouloir à ce dernier en voyant ſon époux vivant ; Lelio pardonne auſſi à Mario, & ſuivant cet excès de clemence, Silvia oublie l'infidelité de ſon Amant & l'épouſe : Avoüez que voilà de bonnes gens.

Le 17e Octobre, *l'Amante difficile, ou l'Amant constant*. Mr l'Abbé Raimond, jeune homme d'esprit, donna l'idée de cette Piece par une autre qu'il avoit intitulée *Lelio vainqueur des épreuves de la constance*. Mr de la M..... très-content de cette idée, y travailla du consentement du premier Auteur, & la donna sous le titre *de l'Amante fidelle &c.* L'Auteur du Mercure de ce temps-là en a donné l'Extrait; cet Extrait étoit précedé d'une Préface, où l'on rendoit compte de ce que je viens de vous dire touchant l'origine de cette Piece; ensuite on y parloit des Pieces que Mr de la M.... a autrefois données au Theatre François, & cela pour insinuer que Mr B.. n'y avoit eu aucune part, & que c'étoit injustement qu'il s'en étoit fait honneur.

Cette injustice étoit très-capable d'animer Mr B..... contre l'Auteur de l'Extrait; mais soit qu'il méprisât cette calomnie, ou qu'il crût qu'elle partoit d'une autre main, il

C ij

fut le premier à l'en disculper dans le monde, & ne songeoit qu'à lui faire donner un Examinateur pour l'empêcher d'en adopter de pareilles à l'avenir ; mais l'imprudence que cet Auteur eût de la renouveller dans son Mercure du mois d'Octobre, & d'y inserer un autre Memoire encore plus scandaleux contre des personnes de la premiere distinction, fût bientôt suivie d'une punition exemplaire ; car non seulement ses Libelles furent supprimés, mais la liberté d'écrire lui fut interdite, & le Privilege du Mercure lui fut ôté. Après une satisfaction si autentique, M' B... negligea de refuter des calomnies qui se détruisoient d'elles-mêmes, & les crut suffisamment démenties par la notorieté de certains faits, dont je vais rafraichir ici la memoire.

Le premier de ces faits est que le titre qui est à la tête du Recüeil *des Comedies, qui porte son nom, n'y

* Théatre de Mr Boindin.

a été mis que longtemps après l'impression des Pieces qu'il contient, & par un carton que le Libraire y a ajoûté, non seulement sans son aveu, mais encore à son insçû & contre son ordre exprès.

Le second, c'est que des quatre Pieces contenuës dans ce Volume, il y en a une (a) dont personne ne lui a jamais contesté la proprieté, & par laquelle il est ce me semble aisé de juger de la part qu'il peut avoir aux autres.

Le troisiéme, est que des autres Pieces qu'on affecte d'attribuer à Mr de la M... il n'y en a qu'une (b) qui soit entierement de lui, & que bien loin que Mr B... ait cherché à s'en faire honneur, il a eu le soin d'y faire mettre le nom de Mr de la M...

Et le quatriéme enfin, c'est qu'à la derniere (c) des Pieces qu'ils ont faites ensemble, & qui est la seule qui se

a *Le Bal d'Auteüil.*
b *La Matrone d'Ephese.*
c *Le Port de Mer.*

rejoüe, Mr B... a eu la délicatesse de ne point mettre de nom d'Auteur, quoique le fond lui en appartint, & qu'il l'eût mise en état d'être lûë aux Comediens long-temps avant que Mr de la M... y mît la main.

Ce sont des faits qui resultent de l'inspection même du Livre, du témoignage du Libraire, & des Regiſtres de la Comedie, qui par conſequent ne ſçauroient être ſuſpects; on ne prétend point nier pour cela que Mr de la M... n'ait le plus contribué depuis à mettre cette derniere Piece dans l'état où elle eſt aujourd'hui; car Mr B... eſt toûjours convenu, qu'à l'exception du fond du ſujet, du nom des perſonnages, & des termes de Marine, d'où reſulte la plus grande partie des traits plaiſants de la Piéce; à l'exception, dis-je, de tout cela, il eſt toûjours convenu que ce qu'il y a de meilleur n'eſt pas de lui; je puis même aſſûrer, ſuivant ce que je lui en ay oüi dire plu-

sieurs fois, que bien loin qu'il soit fâché qu'on en fasse honneur à Mr de la M... il lui cederoit avec plaisir la part qu'il y peut avoir, & seroit sensiblement flaté qu'il voulut avoüer le peu de traits qu'il y a mis.

Pardon si je me suis un peu étendu sur cette matiere ; mais j'ai crû devoir rendre cette justice à la droiture & à la probité de Mr B... retournons à nos Pieces.

Le 3e Novembre 1716. on joüa l'*Amant caché, & la Dame voilée*. Le sujet de cette Piece est tiré de l'Espagnol, elle est si remplie d'incidents, qu'il faudroit pour vous en donner une juste idée, y employer au moins cinq ou six pages ; ce que je ne ferai pas ; contentez-vous de sçavoir qu'elle fût bien reçûë ; que ce fût un Grand Seigneur d'un goût exquis, qui en donna le sujet aux Comediens Italiens, & qui en même temps leur fit present de tous les habits necessaires pour la representer

Le 10e Novembre *Arlequin Cocu*

imaginaire, elle a beaucoup de rapport au Cocu imaginaire de Moliere.

Le 11e. *Arlequin feint Vendeur de Chansons, Capitaine, Vase d'Oranger, Lanterne & Sage-Femme*. Elle a été joüée aux Foires sous le titre d'*Arlequin Gazetier*.

Le 26. *les Stratagesmes de l'Amour*. Cette Piece me plût infiniment ; j'en ai fait un Extrait fort ample, qui par malheur se trouve égaré ; sitôt que je l'aurai trouvé, je vous en ferai part.

Le 12e Decembre 1716. *le Liberal malgré lui*. Je vous envoye cette Comedie imprimée, c'est la premiere qui ait été mise sous la presse. Si vous estiez d'humeur à en faire la critique, & des autres que vous recevez & que vous recevrez dans la suite ; que vous donneriez de relief à mes Lettres, & que le Public vous en auroit d'obligation ! Evertuez-vous donc, je vous prie ; dérobez pour travailler à un sujet si interessant quelques moments de ces heu-

res que vous confommez à la chaffe, & dans d'autres plaifirs champeftres. Vous vous lafferez moins en faifant ce que je vous propofe, & vous ferez enfuite plus touché de ces plaifirs d'agitation, après avoir gardé quelque temps le repos dans vôtre Cabinet.

Le 21. Decembre, *Arlequin heureux par hafard*, c'eft à-peu-près, *Jodelet Maître*.

Le 25. Janvier 1717. *la Fille crûë Garçon*; on trouve qu'elle reffemble au Dépit amoureux de Moliere; fi elle lui reffembloit tout-à-fait elle feroit encore meilleure.

Le 6. Fevrier 1717. *la force de l'Amitié*. Voici l'extrait tel que les Comediens Italiens l'ont fait imprimer.

ARGUMENT.

LELIO étant à Venife fa Patrie, y vit Flaminia Fille de Pantalon établi à Milan, mais que les affaires de fa Famille obligeoient de refter quelque temps à Venife; il en devint amoureux, & ayant trouvé

le moyen de s'en faire aimer, ils se promirent un amour mutuel & une fidelité éternelle; cependant une affaire fâcheuse obligea Lelio d'abandonner Venise, & d'aller à Milan chercher une retraite auprès de Mario son ami intime, & dont le pere étoit alors Podestat de cette Ville, lorsqu'ils furent ensemble; Mario découvrit l'état de son cœur à Lelio, & lui fit connoître qu'il éprouveroit tous les maux que l'absence peut faire ressentir à un Amant dont elle retarde le bonheur; il lui apprit qu'il étoit amoureux d'une personne, dont il étoit assûré d'obtenir la main dès qu'elle seroit de retour, parce que le Docteur son pere avoit arresté son mariage avec celui de sa Maîtresse, cette Maîtresse étoit Flaminia; mais comme Pantalon avoit pris un autre nom à Venise, Lelio ne pût s'appercevoir qu'il étoit Rival de son Ami; ainsi Mario l'ayant mené chez sa Maîtresse, lorsqu'elle fût de retour, il vit avec la plus

cruelle surprise, que cette Maîtresse si tendrement & si ardemment aimée par son Ami, & avec laquelle son hymen étoit conclud', étoit cette même Flaminia qu'il aimoit, & dont il étoit aimé ; tandis que Lelio se trouve dans cette déplorable situation, Silvia fille du Docteur & sœur de Mario, devient amoureuse de l'Ami de son frere, quoique l'on attende incessamment le Comte Octavio Cavalier de grande consideration, qui arrive pour l'épouser ; cependant Lelio sentant qu'il ne peut éteindre sa passion pour Flaminia, & qu'il ne peut éviter les persecutions continuelles qu'elle lui fait pour l'obliger à lui tenir parole, & à la délivrer de l'hymen de Mario, il se resout à mourir plûtôt que de trahir son Ami & de lui enlever sa Maîtresse, & enfin il se détermine à partir de Milan en secret.

L'Action de la Comedie commence dans le temps qu'il donne les ordres necessaires pour son départ à

un Valet affectionné, auquel il en découvre le motif; il survient des obstacles qui l'empêchent d'excuter son dessein; Flaminia continuë à presser Lelio, elle s'emporte contre lui, & lui témoigne beaucoup de jalousie; ces sentimens sont excités par un Portrait que Silvia a fait mettre dans la poche de Lelio par Arlequin; ce même Portrait & une Lettre de Lelio qui est perduë par Arlequin, causent une équivoque, qui persuade Mario, que la melancolie de son Ami ne vient que de l'amour qu'il sent pour sa sœur Silvia, & des efforts que l'amitié lui fait faire pour ne point apporter d'obstacle à l'hymen avantageux de Silvia avec le Comte Octavio; dans cette pensée Mario engage Flaminia & Pantalon à se joindre avec lui pour obliger le Docteur son pere à lui accorder une grace qu'il veut lui demander pour son ami Lelio; & en effet le Docteur s'y engage à leur priere commune: & alors Mario déclare à son ami,

qu'il n'ignore plus que l'amour est la cause de son chagrin, qu'il fait de vains efforts pour le cacher, & qu'il vent luy montrer à quoy l'amitié le peut engager en sa faveur. Lelio à qui Mario ne permet pas de l'interrompre, se trouble & semble balancer entre la crainte & l'esperance: mais Mario continuant, lui dit qu'il sçait qu'il aime sa sœur Silvia; que malgré son hymen arresté avec le C. Octavio, il veut qu'il l'épouse sur l'heure, que c'est la grace qui luy a esté promise par son pere. Lelio se défend d'aimer Silvia; mais Mario qui prend ce discours pour un effet de son amitié, l'interrompt & le presse de donner sur le champ la main à Silvia. Lelio abatu par ce dernier coup auquel il ne peut resister, tombe évanoüi; & pendant qu'on est empressé à le secourir, Scapin encouragé par l'amitié que Mario a témoigné à son Maître, découvre l'amour de Lelio pour Flaminia, & les efforts qu'il s'est fait pour sacri-

fier cet Amour à l'amitié; Mario force Lelio, qui revient de son évanoüissement, à lui avoüer sa passion, & à recevoir la main de Flaminia qu'il lui cede; Lelio refuse ses offres, & Mario continue à le presser; Flaminia prenant la parole, pour découvrir à Mario que Lelio est le maître de son cœur, & qu'elle ne pourra jamais aimer que lui, Lelio est obligé de ceder à son Ami & à sa Maîtresse; & la Comedie finit heureusement par le mariage de Flaminia & de Lelio.

Le 10 Fevrier 1717 *la Vie est un songe*; c'est, ainsi que vous le verrez par l'extrait qui suit, une Tragi-Comedie tirée d'une Piece Espagnolle intitulée, *la Vida es Suano*; tout le monde convient que Lelio y joüa parfaitement bien, & qu'il ne contribua pas peu à la réüssite de cette Piece: voici l'extrait.

Ce titre purement Espagnol, nous montre assez que cette Tragi-Comedie est tirée d'un Auteur de cette

Nation. Les Italiens qui viennent de la joüer fur leur Theatre n'y ont presque pas fait de changement; la Piece est en cinq Actes, fort chargés de moralités : en voici le sujet. Un Roy de Pologne nommé Bazilio, eut un fils dont l'horoscope le menaçoit de revolte & de tyrannie : on l'appelloit Sigismond. Le Roy remit ce jeune Prince entre les mains de Crotalde pour le faire élever obscurement dans une Tour, en lui cachant sa naissance. Bazilio devenu fort âgé, fait venir à sa Cour Stella sa Niece & Astolphe son Neveu pour les marier ensemble, & les déclarer ensuite ses successeurs à la Couronne; mais dès le jour même de cette resolution ne pouvant supporter les cuisans remords, d'avoir inhumainement traité son propre fils, déclare sa naissance à ses Sujets, brise ses liens, & le fait venir à la Cour pour éprouver s'il est d'un naturel doux ou cruel; Sigismond paroist si feroce aux yeux de son pere, qu'il

le fait remener dans la Tour; mais le Peuple revolté force sa Prison, & le met sur le Trône; alors Sigismond faisant usage de la bonne éducation qu'il a reçûë de Crotalde, devient genereux; & voulant faire trouver fausse la prédiction des Astrologues, donne des marques sinceres de sa soûmission à son pere, qui lui met la Couronne sur la tête, & lui abandonne son Royaume, qu'il gouverne avec prudence & douceur.

Le 13ᵉ Fevrier 1717. on joüa l'*Arcadie enchantée* : voici en gros ce que c'est.

Pantalon Marchand Venitien, s'estant embarqué, pour aller chercher son fils Lelio, & Mario son Neveu, dans le Levant, où il les avoit envoyé, échoüe sur les Costes de l'Arcadie avec Scapin, & Arlequin deux de ses Valets. Ils se trouvent dans un Païs enchanté par le Docteur qui est grand Magicien, & qui par la science de la Magie avoit rempli

ce Païs de Lutins & d'esprits folets qui s'ocupoient à se divertir des Etrangers, & à les tourmenter en differentes manieres; ils épouvantent en effet nos trois Voyageurs par plusieurs avantures effrayantes pour eux, mais fort divertissantes pour les Spectateurs. Se voyant ensuite extrémement pressez par la faim, & ayant appris que les Bergers des environs doivent aller faire des Offrandes à leurs Divinités, ils entrent dans le Temple, renversent les Idoles, & se mettent en leur place, Pantalon dans la niche de Venus, Arlequin dans celle de Cupidon; & Scapin dans celle de Jupiter. Là ils reçoivent les Offrandes, & prononcent des Oracles extravagans sous le nom des Divinités dont ils occupent les places. Les Bergers s'appercevant de la fourberie les poursuivent, attrapent Arlequin & veulent le sacrifier; mais le Docteur le délivre de ce danger; Lelio & Mario qui étoient dans ce Païs sous des

D

noms empruntés, sont reconnus & épousent les Nieces du Docteur, sous condition qu'il ne se mêlera plus de Magie. On a joüé cette Piece à la Foire, sous le titre d'*Arlequin joüet des Fées.*

Le 28. Fevrier 1717. fut joüé *Samson*, comme je vous envoye cette Piece imprimée, & que vous estes le maître de la lire, en vain vous en parlerois-je icy. La Preface qui l'a précede vous mettra parfaitement au fait de tout ce qu'on en pourroit dire, vous y apprendrez encore d'autres circonstances qui regardent le Theatre Italien en general, & Lelio en particulier, qui, je croi, ne manqueront pas de vous faire plaisir. Je vous dirai seulement que le 4e Mars S.A.R. Monseigneur LE DUC D'ORLEANS Regent alla voir cette Piece à l'Hôtel de Bourgogne, à cause que les Machines, qui sont necessaires pour la representer, ne se trouvoient point alors sur le Theatre du Palais Royal.

Le 12e Mars 1717. *la vie est un songe* est la Piece qu'ils representerent, quoique ce jour-ci, fût un Vendredy; & cela parceque le profit étoit destiné pour les pauvres de leur Paroisse; en quoy on ne peut trop loüer une si pieuse liberalité.

Le 13e Mars *Samson*. Leur Theatre fut ensuite fermé à cause des Jours Saints, & ils le r'ouvrirent le 6e Avril 1717. par *Regnaud de Montauban*, Piece tirée de l'Ope de Vega Carpio, dont voici l'extrait.

Cette Comedie est tirée de l'ancien Roman des faits & gestes de Charlemagne, & des douze Pairs de France.

Gano ou Ganelon Duc de Mayence, qui avoit toute la confiance de Charles Prince également foible & soupçonneux, resout de s'en servir pour perdre Renaud Seigneur de Montauban pour qui il avoit une haine mortelle. Pour cela il invente tant de calomnies contre lui, qu'il abandonne la Cour pour se retirer

dans ses Terres; l'Empereur poussé par les conseils du traître Ganelon, l'y va assieger. Renaud fût réduit dans une telle extémité, que les vivres lui manquans, il tüe son cheval Baïard pour se nourrir; le Roy de Maroc arrive en France dans le temps de cette oppression. La Princesse de Maroc tombe par un accident, entre les mains de Renaud, qui la garde pour la rendre au Roy son pere. Cependant Charles marche contre les Maures pour les combattre. Florante frere cadet de Ganelon abandonne la Banniere Royale, & prend la fuite, ce qui met le desordre dans l'Armée Chrétienne. Renaud ôte à Florante la Banniere, le dépoüille des marques de sa dignité; & après s'en ètre revêtu lui-même, se jette au milieu de l'Armée des François, rallie ces Troupes, les ramene au Combat, & gagne la Bataille. Le Roy de Maroc est fait prisonnier; il obtient sa liberté, & celle de la Princesse, sous

condition qu'il sortira de France avec ses Troupes, qu'il fera une Treve de dix années, & qu'il ne le découvrira pas à l'Empereur, parce qu'il n'a eu en vûë que de servir sa Patrie.

Cependant Florante passe pour être celui qui a gagné la Victoire. Ganelon continuë de calomnier Renaud, jusqu'à l'accuser d'intelligence avec les Maures. L'Empereur trop credule, le dégrade de la dignité de Paladin, & confere cette dignité à Florante ; pendant qu'on en faisoit la cérémonie, les Ambassadeurs du Roy de Maroc arrivent, la Princesse étoit deguisée avec l'Ambassadeur, pour tâcher de rendre service à Renaud, elle prend son parti contre Florante, ce qui confirme l'Empereur dans l'idée d'infidelité qu'on lui avoit donnée contre ce Seigneur, Ganelon reçoit ordre de s'aller saisir de lui. Renaud cependant étant déguisé, entre dans la Tente de Charles, le surprend endormi, de sorte qu'il pouvoit lui ôter la vie, mais il

se contente d'emporter une Chaîne qu'il a au col. Enfin après quelques aventures, Renaud est pris; l'Empereur veut qu'on lui fasse son procès en presence du Roy de Maroc qui étoit arrivé pour jurer la Treve. Sa fidelité est reconnuë, on lui rend ses Emplois & ses Dignités, & ses Accusateurs sont bannis.

Le 26e Avril 1717. *le Débauché, & Arlequin qui se trahit lui-même*, Piece en cinq Actes. Le sujet de cette Piece est fort instructif pour le commerce de la vie civille, ou plûtôt pour chaque famille qui la compose; puisqu'on y voit un pere qui par ses débauches & ses excès tombe lui-même & entraîne ses enfans dans des malheurs, dont on ne se releve pas aussi facilement que le Pantalon de cette Comedie. Au reste Silvia déguisée en jeune homme y plaît infiniment; elle a des graces dans ce déguisement qu'il n'est pas permis à toutes les femmes d'avoir.

Le 27. Avril 1717. c'étoit un

Mardi; ils ne joüerent point ce jour-là, & ont discontinué de joüer les Mardis.

Le 11e May 1717 *Merope*, c'est une Tragedie; elle fut joüée ce jour-là gratis, Arlequin n'y eut aucun Rôle. Ceux qui se piquent d'entendre parfaitement l'Italien, s'abandonnoient à des convulsions d'admiration, & regardoient en pitié les ignorans de cette Langue, qui paroissoient affligés de n'y point voir d'Arlequin pour les faire du moins rire, puisqu'ils n'étoient pas capables d'admirer.

Le 12e May 1717. ils joüerent ce jour-là chez M. le Duc de Noailles, pour la nôce du Prince Charles & de Mademoiselle de Noailles; on ne m'a pû dire le titre de la Piece, je sçai seulement qu'elle étoit fort courte, & de la composition de Lelio.

Le 30e May 1717. *le Prince jaloux Tragi-Comedie*. Je vous envoye cette Piece imprimée.

Le 10e Juin 1717. ils avoient affiché ce jour-là, *le Bonheur du Hasard*; mais Arlequin s'étant trouvé indisposé, ils ne joüerent point : si cet Acteur étoit souvent malade, ses camarades seroient fort à plaindre.

Le 13e Juin 1717. *l'Amour extravagant, ou les Filles amoureuses du diable.* A juger de cette Piece par le nombre de fois qu'elle a été representée, on lui fera assurément beaucoup plus d'honneur qu'elle n'en merite.

Le 23. Juin 1717. *Rebut pour Rebut*, imitée sur la Princesse d'Elide de Moliere.

Le 4e Juillet 1717. *l'Imposteur malgré lui.* En voici encore l'extrait tel que les Italiens l'ont fait imprimer & distribuer.

Lelio ayant surpris à Genes sa Patrie, un Cavalier inconnu en conversation particuliere avec sa sœur Silvia, se bat contre lui, le blesse, & craignant les suites de ce combat, qui donne occasion à ses ennemis

de

de lui faire une mauvaise affaire, il se retire à Milan; lorsqu'il est dans cette Ville, il devient amoureux de Flaminia, dont il ignore la famille, & qu'il ne peut voir qu'à la promenade. Cependant (c'est ici où la Comedie commence) Scaramouche ami intime de Cassandro Ardenti, vieux Bourgeois de Milan, duquel il doit épouser la fille Flaminia (c'est la même dont on vient de parler,) rencontre Lelio; il est trompé par la grande ressemblance qu'il lui trouve avec un portrait de Mario fils de Cassandro, & le prend pour ce Mario, que l'on attend incessamment de Lisbonne, où il est depuis plusieurs années. Lelio assûre Scaramouche qu'il s'abuse, & fait de vains efforts pour le detromper. Celui-ci s'obstine toûjours à lui soûtenir qu'il est Mario, & persuade la chose au vieillard Cassandro, que la même ressemblance abuse; & qui veut le forcer d'être son fils, & de venir loger chez lui : Arlequin Valet de Lelio,

E

est desesperé de voir que son Maître refuse de se prester à une méprise, qui leur seroit d'autant plus utile, que l'argent commence à leur manquer, à cause de la précipitation avec laquelle ils sont partis, & du retardement des Lettres de Change. Ils prend donc le parti de suppléer au refus de son Maître, par une fable qu'il invente sur le champ ; il conte à Scaramouche & à Cassandro, que son Maître ayant été attaqué d'une maladie dangereuse, perdit totalement la memoire ; ensorte que lorsqu'il revint en santé, il fallut lui r'apprendre generalement tout ce qu'il avoit sçû auparavant. Que les choses qui lui avoient été les plus familieres, sont celles qu'il a le plus de peine à retenir : par exemple, son nom & celui de sa famille ; qu'il s'est mis dans la tête de n'être point Mario Ardenti, mais un certain Lelio Lindori, qui a quitté Genes, à cause d'un combat ; que du reste, il parle sur tout de fort bon sens, & que l'on

y feroit trompé fi l'on en étoit averti. Caffandro & Scaramouche donnent dans cette fable ; ainfi plus Lelio fait d'efforts pour les détromper, plus ils s'obftinent à vouloir qu'il foit Mario.

Lelio eft contraint de fe rendre, moins par la vûë du befoin où il fe fe trouve, que par compaffion pour ce vieillard dont l'erreur lui fait pitié, & qu'il craint de reduire au defefpoir. Il le fuit donc chez lui par pure complaifance ; mais trouvant que Flaminia eft fa fille, l'amour le fait confentir à feconder la feinte d'Arlequin. Comme il ne lui eft pas facile de cacher fa paffion, il joüe moins le rôle de frere que celui d'amant ; avec Flaminia il s'oppofe à fon mariage avec Scaramouche, & la demande pour lui-même. Les extravagances que l'amour lui fait commettre, font mifes fur le compte du manque de memoire. Arlequin fçait employer fi à propos cette fiction, que non feulement Caffandro n'eft point tiré

de son erreur, mais que Flaminia elle-même ne sçait qu'en croire, & ne peut s'assûrer s'il est son frere ou son Amant.

Cependant Mario, qui est le Cavalier contre lequel Lelio s'est battu, vient à Milan, & se presente à son pere; mais il est méconnu, & traité d'imposteur; d'un autre côté Silvia n'osant rester à Genes après son aventure, & sçachant que son Amant a pris le chemin de Milan, elle vient l'y chercher, & obtient une retraite auprès de Flaminia, chez qui elle espere avoir des nouvelles de son fugitif: Voila ce qui forme tout le nœud de cette Comedie, qui se termine enfin par un double Mariage entre Lelio & Flaminia, Mario & Silvia.

Le 21. Aoust 1717. *les Frenésies Amoureuses*, c'est la même Piece que *Lelio délirant par Amour*; il n'y a de difference que dans le titre.

Le 23. Aoust 1717. *Griselde* Tragi-Comedie. Je vous envoye

cette Piece imprimée; ainsi vous aurez la bonté d'en juger par vous-même; ils l'ont accompagnée d'une Piece intitulée *Arlequin dans l'Isle de Ceylan*. Cette Piece est fort plaisante, & le sujet en est ingenieux: le voici en gros.

Lelio, Flaminia & Arlequin, après avoir été battus d'une cruelle tempeste, sont jettés separément sur des planches dans l'Isle de Ceylan, où les Peuples, qui sont noirs, reconnoissent pour leur Divinité le Singe. Lelio parcourt l'Isle pour y chercher Flaminia; Arlequin, après être arrivé, accablé de lassitude, cherche quelque endroit pour dormir, & apperçoit un Pied-d'Estal où étoit la Statuë d'un Singe qui a été abbattu par la tempeste. Il s'y place & s'y endort. Pendant qu'il dort, les Habitans qui s'étoient cachés pendant la tempeste, arrivent sur le bord de la mer, & appercevant la Statuë de leur Dieu à terre, ils se désolent, & se croyent menacés de

quelque grand malheur; mais ap-appercevant qui dort sur le Pied-d'Estal, ils se réjoüissent, & croyent que leur Dieu vient habiter parmi eux au lieu de sa Statuë; ils attendent avec respect son reveil, & dès qu'il est reveillé, ils se prosternent devant lui, l'adorent & le portent en triomphe, malgré les coups de bâtons que leur donne Arlequin, & qu'ils reçoivent comme une grande faveur. Arlequin demande à manger, & les Insulaires lui promettent un ample Dîné; Lelio & Flaminia sont amenés comme Etrangers, pour être sacrifiés selon la coûtume de l'Isle à l'Idole. Arlequin qui les reconnoît, quitte la table, court sur ceux qui les tiennent, les maltraite, & dit tout haut qu'il aime ces Etrangers, qu'il les protege, & que s'ils veulent qu'il reste dans cette Isle, il faut non seulement qu'ils ne fassent point de mal à ces Etrangers, mais qu'il prétend qu'on leur donne un Vaisseau pour s'en

retourner en leurs Païs; & il ajoûte, que pour les garantir des perils du voyage, il les veut reconduire, en aſſûrant qu'il reviendra dans l'Iſle pour les rendre tous heureux. Ils partent tous comblés de preſents que leur font les Habitans de l'Iſle.

Le 10e Octobre 1717. *la force du Naturel*; Piece fort mauvaiſe malheureuſement pour Dominique: ce fût par cette miſerable Comedie qu'il commença de paroître ſur ce Theatre.

A propos de ce nouvel Acteur, il faut que je vous rapporte un petit incident, qui, il y a quelques jours, lui fut fort favorable; on avoit affiché ce jour-là *l'Italien marié à Paris*, & l'on promettoit dans l'Affiche que Dominique y joüeroit un Rôle; cependant avant que de commencer, Arlequin vint annoncer qu'ils ne pouvoient pas repreſenter la Piece qu'ils avoient promiſe par leurs Affiches, & qu'en place ils alloient donner *le Diſtrait*; quoique le com-

pliment fut très-plaisamment dit, & suivi d'applaudissemens, les Spectateurs ne laisserent pas de marquer beaucoup de mécontentement, ils demanderent Dominique, & plus de la moitié sortirent & aller reprendre leur argent. Voilà tout ce que j'ay à vous-dire pour le present.

Vous allez, peut-être, trouver cette Lettre sterile en matieres interessantes ; j'ose vous assûrer que c'est moins ma faute que celle des Sujets ; peut-être que dans quelque temps vous serez bien dedommagé de ce que vôtre curiosité exige de moy. Je suis, &c.

FIN

APPROBATION.

J'Ay lû par ordre de Monseigneur le Chancelier, *la suite des Lettres Historiques sur la Comedie Italienne, Troisiéme Lettre.* A Paris ce 25. Janvier 1718. CAPON.

PRIVILEGE DU ROY.

LOUIS par la Grace de Dieu, Roy de France & de Navarre, à nos Amez & Feaux Conseillers, les gens tenans nos Cours de Parlement, Maistres des Requestes ordinaires de nostre Hostel, Grand Conseil Prevost de Paris, Baillifs, Senechaux, leurs Lieutenants Civils & autres nos justiciers qu'il appartiendra, SALUT. Nostre bien amé PIERRE PRAULT Libraire à Paris, Nous ayant fait supplier de luy accorder nos Lettres de Permission pour l'Impression d'un Manuscrit qui a pour titre, *Lettres Historiques à M. D*** sur la Nouvelle Comedie Italienne*: Nous avons permis & permettons par ces Presentes, audit Prault, de faire Imprimer lesdites Lettres Historiques en telle forme, marge, caractere conjointement ou separément & autant de fois que bon luy semblera, & de les faire vendre & debiter par tout nostre Royaume pendant le temps de trois années consecutives, à compter du jour de la date desdites Presentes; à condition neantmoins que si les diverses parties desdites Lettres Historiques paroissent successivement dans le Public, elles porteront chacune en particulier une approbation expresse de l'Examinateur qui aura esté commis pour cela; Faisons deffenses à tous Libraires-Imprimeurs & autres personnes de quelque qualité & condition qu'elles soient, d'en introduire d'Impression étrangere dans aucun lieu de nôtre obeissance; à la charge que ces presentes seront enregistrées tout au long sur le Registre

de la Communauté des Libraires & Imprimeurs de Paris & ce dans trois mois de la date d'icelle; que l'Impression desdites Lettres Historiques sera faite dans nostre Royaume & non ailleurs en bon Papier & en beaux Caracteres, conformement aux Reglemens de la Librairie; Et qu'avant que de les exposer en vente, il en sera mis deux Exemplaires dans nostre Bibliotheque publique, un dans celle de nostre Chasteau du Louvre, & un dans celle de nostre tres-cher & feal Chevalier Chancelier de France le Sieur Daguesseau, le tout à peine de nullité des presentes; Du contenu desquelles vous mandons & enjoignons de faire joüir l'Exposant ou ses ayans cause pleinement & paisiblement, sans souffrir qu'il leur soit fait aucun trouble ou empeschement; Voulons qu'à la copie desdites Presentes qui sera imprimée au commencement ou à la fin desdites Lettres Historiques, foy soit ajoutée comme à l'Original. Commandons au premier nostre Huissier, ou Sergent, de faire pour l'execution d'icelles tous Actes requis & necessaires sans demander autre Permission, & nonobstant Clameur de Haro, Charte-Normande & Lettres à ce contraires; Car tel est nostre plaisir Donné à Paris, le quatriéme jour du mois de May, l'an de grace mil sept cens dix-sept, & de Regne le deuxiéme. Par le Roy en son Conseil. FOUQUET.

Registré sur le Registre IV. de la Communauté des Libraires & Imprimeurs de Paris, page 151. No. 180. conformement aux Reglemens & notamment à l'Arrest du Conseil du 13. Aoust 1703 à Paris le 13. May 1717. DELAUNE *Sindic.*

LIVRES NOUVEAUX

Qui se vendent chés PIERRE PRAULT, *à l'entrée du Quay de Gêvres, du côté du Pont au Change, au Paradis.*

DIALOGUES des Vivans, in 12. 2. l. 10. s.
L'Homere Travesti, ou l'Iliade en Vers Burlesques, in 12. 2. vol. ornés de figures en tailles douces, 4 l.
Methode facile pour apprendre l'Histoire de France, avec une idée generale des Sciences, in 12. 2. l. 10. s.
L'Histoire du veritable Demestrius Czar de Moscovie, ornée de figures, in 12. 2. l. 10. s.
Histoire des Campagnes de M. de Vendosme, in 12. 2. l. 10. s.
Des Dauphins & Dauphines de France, in 12. 2. l. 10. s.
D'un Voyage d'Espagne à Bender au Camp du Roy de Suede, in 12. 1. l. 10. s.
Premiere Lettre Historique à M. D.

sur la nouvelle Comedie Italienne, dans laquelle il est parlé de son Etablissement, du Caractere des Acteurs qui la composent, des Pieces qu'ils representent, & des Avantures qui y arrivent, Brochure in 12. 10. s.

Seconde Lettre sur le même sujet, Brochure in 12. 10. s.

Troisiéme Lettre sur le même sujet, avec la Reception du Sieur Dominique dans cette Troupe, & son compliment aux Spectateurs, in 12. 10. s.

Nouveau Recüeil des Fables d'Esope, mises en François, avec le sens moral en quatre Vers, & des Figures à chaque Fable, dedié à la Jeunesse, in 12. 2. l.

Les Avantures choisies, in 12. 2. l. 5 l s.

Les Belles Grecques, in 12. Figures, 2. l. 5. s.

Histoire du Duc des Vandales, tirée des Nouvelles de Bandel, in 12. Figures, 2. l. 5. s.

www.ingramcontent.com/pod-product-compliance
Lightning Source LLC
Chambersburg PA
CBHW071435220526
45469CB00004B/1543